蔡志忠大全集

小說

蔡志忠大全集出版序

郝明義

蔡志忠有一次演講的主題是：「每個小孩都是天才，只是媽媽不知道——每個人都能厲害一百倍，只是自己不相信。」

他的結論是：永遠要相信孩子，鼓勵孩子做他們想做的。

而他從小到大，人生過程中一直都在實踐做自己想做的事，自己可以厲害一百倍的信念。

1.

蔡志忠是彰化鄉下的小孩。但是因為有這種信念，他四歲決心要成為漫畫家，十四歲一個人身上帶著兩百五十元台幣出發去台北工作，成為職業漫畫家。

他不只先畫武俠漫畫，後來又成為動畫製作人，還創作各種題材的四格漫畫，然後在

民國七十年代以獨特的漫畫風格解讀中國歷代經典，立下劃時代的里程碑，不只轟動臺灣，也包括整個華人世界、亞洲，今天通行全世界數十國。

而漫畫只是蔡志忠的工具，他使用漫畫來探索的知識領域總在不斷地擴展，後來不只進入數學、物理的世界，並且提出自己卓然不同的東方宇宙觀。

整個過程裡，他又永遠不吝於分享自己的成長經驗、心得，還有對生創的體悟，一一寫出來也畫出來。

2.

因此我們企劃出版蔡志忠大全集。

因為只有以大全集的編輯概念與方法，才比較可能把蔡志忠無所拘束的豐沛創作內容，以及其背後代表他的人生信念和能量，整合呈現。

這樣，讀者也才能從兩個方向認識蔡志忠。一個方向，是從他創作的作品中，共享他解讀的各種知識、觀念、思想、故事；另一個方向，是從他廣濶的創作分野中，體會一個人如何相信自己可以厲害一百倍，並且一一實踐。

蔡志忠大全集將至少分九個領域：

一、儒家經典：包括《論語》、《孟子》、《大學》、《中庸》及其他。

二、先秦諸子經典：包括《老子》、《莊子》、《孫子》、《韓非子》及其他。

三、禪宗及佛法經典：包括《金剛經》、《心經》、《六祖壇經》、《法句經》及其他。

四、文史詩詞：包括《史記》、《世說新語》、《唐詩》、《宋詞》及其他。

五、小說：包括《六朝怪談》、《聊齋誌異》、《西遊記》、《封神榜》及其他。

六、自創故事：包括《漫畫大醉俠》、《盜帥獨眼龍》、《光頭神探》及其他。

七、物理：《東方宇宙三部曲》。

八、人生勵志：包括《豺狼的微笑》、《賺錢兵法》、《三把屠龍刀》及其他。

九、自傳：包括《漫畫日本行腳》、《漫畫大陸行腳》、《制心》及其他。

3.

一九九六年大塊文化剛成立時，蔡志忠就將《豺狼的微笑》交給我們出版，成為大塊創業的第一本書。

非常榮幸現在有機會出版蔡志忠大全集。

我們對自己也有兩個期許。

一個是希望透過出版，能把蔡志忠作品最真實與完整的呈現。

一個是希望透過出版，能把蔡志忠作品和一代代年輕讀者相連結，讓每一個孩子、每一個年輕的心靈，都能從他作品中得到滋養和共鳴，做自己想做的事，讓自己厲害一百倍。

鬼狐仙怪

4

蔡志忠漫畫

Tsai
Chih
Chung

The
Collection
of
Chinese
Fairy
Tales
and
Fantasies

目錄

第八篇　官民春秋

湖南某，能記前生三世。

一世為令尹，闈場入簾。

有名士興于唐被黜落，

憤懣而卒，至陰司執卷訟之。

此狀一投，其同病死者以千萬計，

推興為首，聚散成群。

某被攝去，相與對質。

取姓道名

沒辦法，《聊齋誌異》裡也只寫你是某人，沒提到你的姓名。

看來我得自己想辦法解決才行。

就把某人這兩個字拆開取姓道名叫「甘木人」吧。

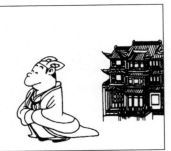

話說湖南地方有個世家弟子某人……

我好歹是本篇故事的第一主角，為何連個姓名也沒有？

學以致用

甘木人家世好，從小就勤勉好學…

別人讀書念的是四書五經……

而甘木人念的卻是數字。

三一得三、
三二得六、
三三得九、
三四十二、
三五十五、
三六十八…

別人念科班是要考大專，我念商專只要會統計就成了！

深藏不露

個十百千萬億兆，比兆大的數是什麼你可知道？

這個……我不知道……

這幾個字我只認得這個四和五。

四書　五經

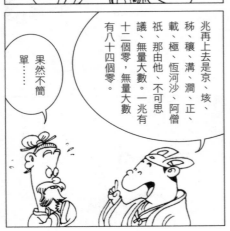

兆再上去是京、垓、秭、穰、溝、澗、正、載、極、恆河沙、阿僧祇、那由他、不可思議、無量大數。一兆有十二個零，無量大數有八十四個零。

果然不簡單……

原來你讀了半輩子書，只認得數字。

數字也是門大學問！

難得糊塗

你的記性好，可曾記得一歲生日發生的事？

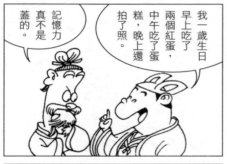

我一歲生日早上吃了兩個紅蛋，中午吃了蛋糕，晚上還拍了照。

記憶力真不是蓋的。

甘木人記憶力好得不得了，圓周率可以背到三萬幾……

3.14159265358979323846
26433832795028841971 6
93993751058209749445 9
23078164062862089986 2
80348253421170679821 4
80865132823066470938 4
460955058223172…

你今天中午吃了什麼？

忘記吃了……

演化過程

前幾世還當過埃及法老和夏朝的百工，專門燒陶。

是地球生命演進史啊…

兩百萬年前我是南猿，三億年前我是單細胞，三十億年前我是綠藻！

我不但能記數字，還記得前世的事…

你的前世是什麼？

我的前世是南朝的布商，再前一世是北歐的維京海盜！

一年一度

我一年只要工作一天，拿到的錢就夠一年的開支。

我雖是世家子弟，但還是得工作才能養家糊口。

這是今年的田租三十兩銀子，是咱們一半的收入。

明年還要不要續租？

少爺，今天是您一年一度工作的日子。

好。

消受不起

今年田租共收入三十五萬八千兩，真糟糕⋯

是收入太少？

再加上這兩筆，今年田租全收齊了。

是收入太多，回程不好受⋯

二十八萬
六加三萬
三加兩萬
五加一萬
四千⋯

至尊之位

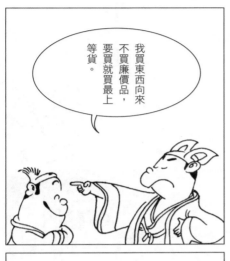

我買東西向來不買廉價品，要買就買最上等貨。

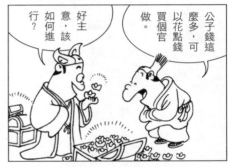

公子錢這麼多，可以花點錢買個官做。

好主意，該如何進行？

把全部的家當都捐出去，買個皇帝位來過過癮也不錯。

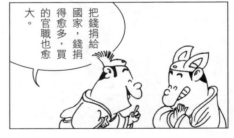

把錢捐給國家，錢捐得愈多，買的官職也愈大。

九牛一毛

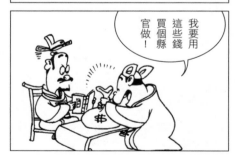

尚無眉目

為什麼還要等這麼久？

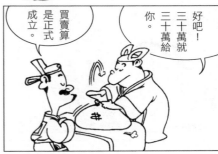

好吧！三十萬就三十萬給你。

買賣算是正式成立。

我得用這筆錢開發副都市，等完工後你才能上任。

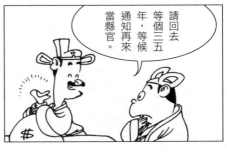

請回去等個三五年，等候通知再來當縣官。

另闢蹊徑

請問你當漫畫家一年有多少收入？

一年約二十萬。

這三十萬統統給你！

這麼好！

只要你在下則漫畫畫我當縣官，這些銀子全歸你。

沒問題，一言為定！

這也太花時間了，我自己想辦法！

面面俱到

這官服設計得真好，考慮得面面俱到。

第二天，甘木人果真買官成功，當起了縣太爺。

當正式禮服或搖呼拉圈都行。

穿著官服招搖，神氣十足。

新官上任

第二把火，放鞭炮
敬告諸位親友。

第三把火，
營火烤肉⋯

新官上任三把火，
甘木人也不能免俗⋯

第一把火，燒香拜祖先。

施行德政

公告

落實地方自治

本縣今起實施一週上班兩天制，請尊令執行！

這怎麼行？

哇！

本縣官當政，首度公布第一道行政命令，請頒布下去執行。

是。

真不懂民間疾苦！

一週只工作兩天，收入怎麼夠生活？

本官提供家產來補貼各位養家活口。

這才叫德政啊！

好！

太棒了！

漫畫鬼狐仙怪④

23

未雨綢繆

甘木人當起縣官後，每天馬不停蹄到處拉關係……

縣內的婚喪喜慶，他全都到場致意。

拜託！拜託！

縣長位尊，何苦對縣民低聲下氣？

深入基層可厚植自己的勢力。

三年後縣長選舉，現在要先打根基。

切身關係

報告縣長，朝廷來公文，要我們舉行縣考選孝廉。

這等事我沒經驗，該怎麼進行？

首先應選定考試日期，並擬出考題。

通常考些什麼題？

出的題目最好與縣民有切身關係。

這個好辦！

考題就出：如何落實地方自治。

政策行銷

公告
本縣舉辦
孝廉特考，
考前請明星
剪綵，考後
舉辦摸彩，
歡迎大家共
襄盛舉！

太好了！

好棒！

可是本縣文
盲占了百分
之九十七，
報考的考生
太少。

哦！

像去年只
來了三名
考生，很
沒面子。

這點我
今年會
想辦法
改善。

凡是參加考試
的人還可以得
白銀十兩外加
麵粉一袋。

嘩！

嘩！

嘩！

考場內外

大人你出的題把他們考倒了。

我監考官也被烤倒了！

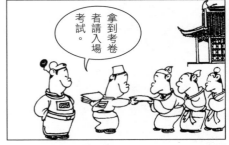

拿到考卷者請入場考試。

考題是落實地方自治，這該怎麼下筆……

分量輕重

文章好壞，分量自有輕重。

考卷請放桌上，交給我來批吧。

這張先落地分量最重，就選它做第一囉。

這麼多考卷，要批改多久才能分出高低？

馬上便知曉。

打圓場

時不我與

不要怨天尤人，你的機運不順，全是因為你的姓名。

哎呀！落榜了⋯

想不到我興于唐十年寒窗苦讀，竟然名落孫山⋯⋯

你叫興于唐，若出生於唐定能擢第，如今是宋朝，時機不對當然考不上。

考前準備

你考前做了哪些功夫？

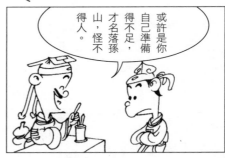

或許是你自己準備得不足，才名落孫山，怪不得人。

每天吃維他命與魚油。

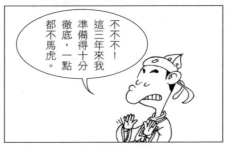

不不不！這三年來我準備得十分徹底，一點都不馬虎。

知書達禮

讀書人要知書達理，沒事先約定就要見縣長，豈不是太失禮？

我不信自己的成績會落榜，找縣長評理去！

誰說無禮？禮不是在這嘛。

還挺懂規矩！

我要找縣長複查我的考卷成績！

站住！

長篇大論

言簡意賅

我長篇大論落榜，畫個零卻中舉，這是什麼評分標準？

文章的好壞不在於長短，而在於文意。

這個零言簡意賅，答案盡在其中，意思無所不包。

像這次中榜的舉人他只畫了個零就得了滿分。

激烈手段

一個人絕食靜坐，勢單力薄沒有採訪價值。

那應該怎麼做才行？

興于唐氣憤不過，於是走上街頭靜坐。

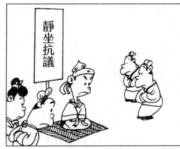

靜坐抗議

起碼得自焚抗爭，才能引起媒體注意，上得了頭版！

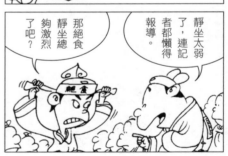

靜坐太弱了，連記者都懶得報導。

那靜坐總夠激烈了吧？

那絕食靜坐總夠激烈了吧？

多此一舉

錢財又帶不進陰間，你募款要幹什麼？

雖然帶不進陰間，但可存在海外基金生利息。

好吧！為突顯科舉不公，我願意犧牲自己！

自焚抗爭！抗議考試不公

請各位觀眾捧場捐點錢。

來得正巧

你可知道非法聚會妖言惑眾是唯一死罪？

我正找不到引火人，你剛好可以執行這任務。

……

科舉是文官制度的根本，考試不公正，顯示這無能政府將亡！

告別演講

大膽書生，敢在公共場所批評政府！

講究原則

讀書人不能用這種俗物燒死自己。

接下來的節目是自焚。

我們搬來乾柴送你一程。

用書本自焚才有文化氣息。

乾柴加汽油保證火更烈死得更快。

恰逢其時

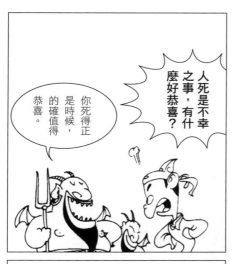

人死是不幸之事，有什麼好恭喜？

你死得正是時候，的確值得恭喜。

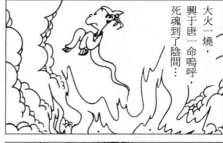

大火一燒，興于唐一命嗚呼，死魂到了陰間…

你是陰間第兩千萬名亡魂，本次食宿全部半價優待。

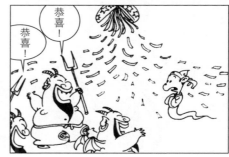

恭喜！

恭喜！

人力短缺

這是因為貴國地獄基層勞工極端缺乏，請不到工人。

所以這種看門的小鬼才引進外國勞工來客串。

這裡真的是陰曹地府？

當然！有什麼好懷疑的？

因為你們長得不像漢人。

精打細算

你要參加十四天或二十四天的行程？

有差別嗎？

接下來到鬼門關辦理報到手續。

鬼門

我姓興名于唐，要報名進地獄去。

歡迎參加地獄之旅！

兩週的地獄之旅要三千文，三週的只要四千文，還包括交通與食宿。

……

到此一遊

剛才看的
是刀山，
前面是奈
何橋。

難得到
此處，
能不能
拍照留
影？

行。

沒有相
機，改
用素描
代替。

地獄名勝不少，
有三十八奇景。

黃泉溫泉

忍耐一下，再走兩步就到黃泉路休息站。

黃泉路

過了這座山就是鄴城。

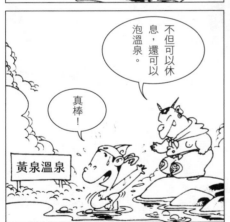

不但可以休息，還可以泡溫泉。

真棒！

黃泉溫泉

又熱又累，可否休息一會兒？

適可而止

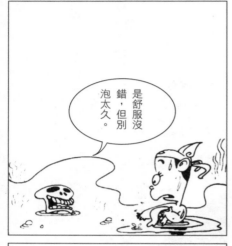

是舒服沒錯，但別泡太久。

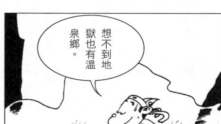

想不到地獄也有溫泉鄉。

否則會像我一樣泡到肉都沒了。

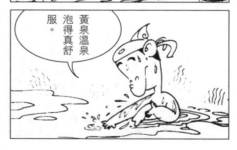

黃泉溫泉泡得真舒服。

付費服務

要申告，我得先替你書寫告狀一張。

陰間服務比凡間好。

天下沒有平白的服務，請付代筆費兩千文。

我有冤情！要控告生前所受的不平。

漫畫鬼狐仙怪④

45

各司其職

相互推脫

對！
對對

昏官屬白道，應由白推事來辦理。

對！
對對

昏官要紅包，應由紅推事來承辦這案件。

哦？

他在世間受昏官迫害，請各位替他伸張正義。

昏官魚肉百姓，應將他提報流氓管訓，該由黑推事來承辦。

名正言順

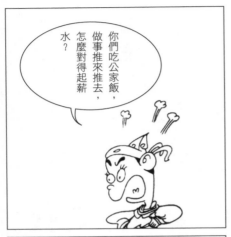

你們吃公家飯，做事推來推去，怎麼對得起薪水？

所以才叫**推事**啊！

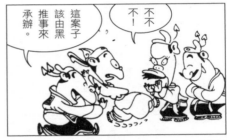

不不不！

這案子該由黑推事來承辦。

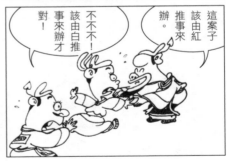

這案子該由紅推事來辦。

不不不！該由白推事來辦才對！

牛頭馬面

馬面經手，
案子一定
「馬上辦」！

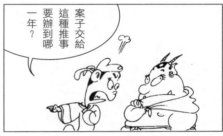

案子交給
這種推事
要辦到哪
一年？

「司法黃牛」
經手的案子，
一定包贏。

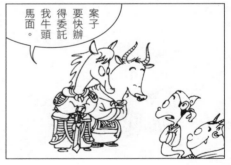

案子
要快辦
得委託
我牛頭
馬面。

三權分立

玉皇大帝負
責立法訂制
天理，人君
專管陽間行
政……

而閻羅王
管人死後
的司法審
判與執
行。

我們實行
的是三權
分立。

話說天上有玉帝，
陽界有人君，
陰間有閻羅王……

改變戲路

因為陽世與陰世相隔，黑白顛倒⋯

我是包公，在陽世辦案有功，死後受封當閻王。

我在陽世唱了一輩子黑臉，來到陰間改唱白臉。

包公是黑臉，而你是白臉，分明是不同人。

得意之作

你最得意的是偵破石頭案這案子？

不不！

是電視播我的故事，轟動港台，收視率高達百分之五十這記錄！

當年我在開封破案無數，人稱包青天，赫赫有名。

想到這些往事，不覺人心大快，全身都舒暢。

生意之道

可與陽界做生意，賺取外匯，補充財源。

地獄有何好東西可賣？

世風日下，好人太少、壞人猖獗，地獄的業績真不錯。

可是人犯暴增，監獄不夠容納，經費預算也不夠了。

改生死簿賣給世人陽壽。

多給我陽壽二十年，我捐三千萬元。

觀光產業

規劃溫泉特區，
多角化經營。

黃泉溫泉

鬼片流行時，租借
臨時演員拍電影。

地獄景色
奇特，可
發展觀光
產業。

開放免簽證
觀光旅行。

要求完美

很滿意！

你們對大王的施政滿不滿意？

滿意！

非常滿意！

民意顯示，大王的施政滿意度高達百分之九十九。

他們滿意，我可不滿意。

找出誰是那不滿意的百分之一──！

閻羅王施政有為有守，將地獄治理得很好……

罪證確鑿

你告人為惡可有確實證據？

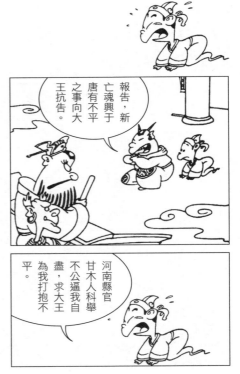

報告，新亡魂唐有不平之事向大王抗告。

河南縣官甘木人科舉不公逼我自盡，求大王為我打抱不平。

請詳閱前幾頁，便可證明。

可是生死簿上他還有三十年陽壽，我們無權拘提人犯。

就以流氓懲治條例提報流氓將他拘提。

證據顯示，這位甘縣官果然無能又可惡！

來人啊！令你於今夜五更將甘官拘提到案。

是。

時差問題

陰陽相反，陰間的黃昏正好是陽界的清晨。

所以現在正是五更，時辰沒問題。

但是有時差問題。

大王要我們清晨五更捕人，現在才黃昏，時辰不對。

時辰剛剛好。

合法傳喚

起來！你的陽壽已到，隨我們到陰間報到。

什麼？

你們欲將我拘提到案，可有檢察官的拘票？

有！這封正是二清掃黑專案的傳喚通知單。

通知單

他就是人犯甘縣官？

沒錯。

文不對題

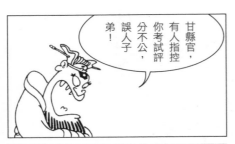

甘縣官，有人指控你考試評分不公，誤人子弟！

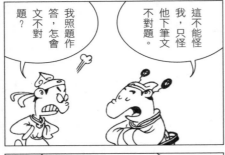

這不能怪我，只怪他下筆文不對題。

我照題作答，怎會文不對題？

考題出得淺，你答得太深，我看不懂，當然不會有好成績。

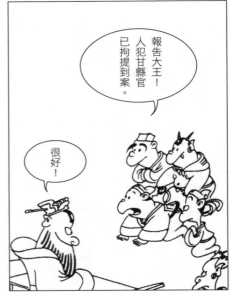

報告大王！人犯甘縣官已拘提到案。

很好！

半斤八兩

你自己也變成一隻貓,還笑別人?

兩位都沒資格轉世為人,下一世去當禽獸吧。

你誣告別人真是豬狗不如!

你當官為惡才是衣冠禽獸!

哈哈哈!果真變成一隻狗!

第九篇　貓狗春秋

某至陰司投狀訟興。

閻羅不即拘，待其祿盡。

遲之三十年，興始至，面質之。

興以草菅人命，罰作畜。

某恐來生再報，請為大畜。

閻羅判為大犬，興為小犬。

人口過剩

目前世上面臨生態危機，動物漸少、人口過剩……

我發現最近十幾個判例，大王都判人犯轉世為獸……

這是天地人三界領袖高峰會談所得的結果。

將人轉世為獸可疏解人口壓力，又能改善生態平衡。

原來如此……

小資階級

我主人是個資產階級的大富人…

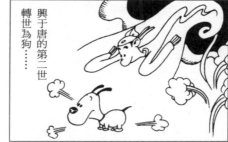

興于唐的第二世轉世為狗……

他被豪門世家飼養，主人是個大富人。

所以我是小資階級小狗。

養尊處優

衣食住行
樣樣是高級
享受，還缺
什麼盡管
說⋯⋯

牠的主人對牠盡心
盡力，生怕照顧不
周⋯⋯

我要全套的
史努比漫畫
和進口的狗
罐頭。

吃飯囉！
雞肉牛排
都有⋯

自得其樂

白天只管睡覺不必做事！

這生雖轉世為狗，但當狗的日子過得也不錯。

晚上值班站衛兵。

有自己的小屋，有吃不完的食物⋯

不可小覷

有狗！

有小偷！

小雖小，當防盜警鈴的效果還不錯。

哈哈！這麼小一隻也敢當看門警衛？

聊表心意

差別待遇

同是畜生，貓一生受人服務……

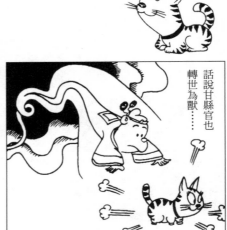

話說甘縣官也轉世為獸……

乖乖守在門口，把家看好！

而狗卻是人的忠僕。

是！

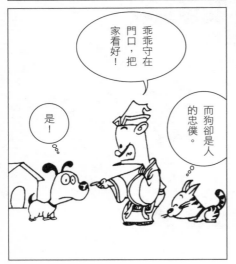

雖然這輩子轉世為獸，但當貓還好過當狗。

地位高低

錯了！雖然同為畜生，但還是不平等。

你是興于唐！

我一眼就認出你是庸縣官甘木人！

前世你是縣官，這輩子大家同為畜生，地位平等。

你是看門狗，而我是寵物，地位還是高你一等。

身價不同

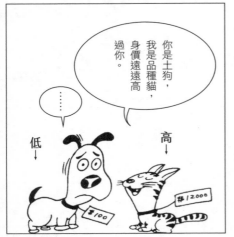

錯了，前世我高你低，這世我還是一樣贏過你！

你是土狗，我是品種貓，身價遠遠高過你。

……

低 →

高 →

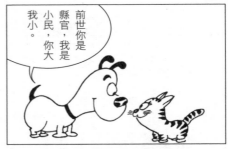

前世你是縣官，我是小民，你大我小。

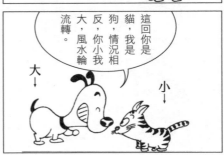

這回你是貓，我是狗，情況相反，你小我大，風水輪流轉。

大 →

小 →

針鋒相對

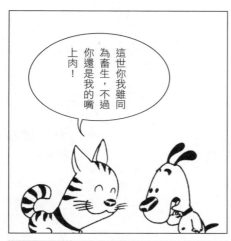

這世你我雖同為畜生，不過你還是我的嘴上肉！

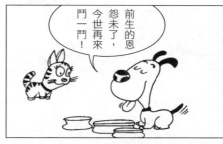

前生的恩怨未了，今世再來鬥一鬥！

我一天三餐吃的食物就是**熱狗**！

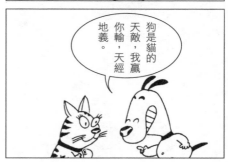

狗是貓的天敵，我贏你，天經地義。

同樣下場

可做成香肉火鍋，冬令進補。

香肉

貓也能做成龍虎鬥大餐，別小看廣東人。

俗話說：貓來貧，狗來富，狗能使主人行大運。

還能看門看家，是人類最好的忠僕。

狗還有一大用途⋯

禮尚往來

為證明我的誠意，這根骨頭給你啃。

冤家宜解不宜結，以和為貴，別再相互為敵。

是！

化干戈為玉帛，咱們和解吧？

行！沒問題。

禮尚往來，我也回送你一桌全鼠料理。

各有所職

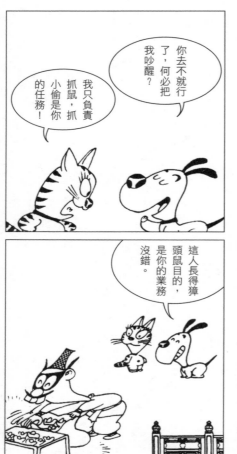

你去不就行了，何必把我吵醒？

我只負責抓鼠，抓小偷是你的任務！

這人長得獐頭鼠目的，是你的業務沒錯。

有賊翻牆進來了，快去執行任務！

推卸責任

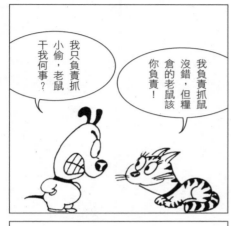

我只負責抓
小偷，老鼠
干我何事？

我負責抓鼠
沒錯，但糧
倉的老鼠該
你負責！

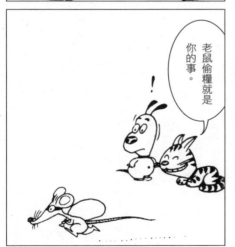

老鼠偷糧就是
你的事。

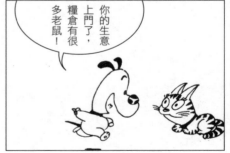

你的生意
上門了，
糧倉有很
多老鼠！

因小失大

失財事大，
狗該重罰；
老鼠事小，
貓該原諒……

錢財被
偷，家中
又鼠輩橫
行……

古董字畫全
被老鼠啃壞，
損失幾百萬，
還算事小？

你倆有
虧職責，
害得我
差一點
破產！

貓狗大戰

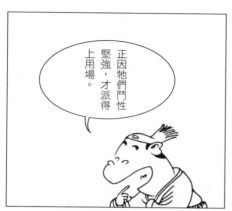

正因牠們鬥性堅強，才派得上用場。

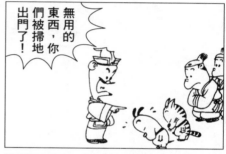

無用的東西，你們被掃地出門了！

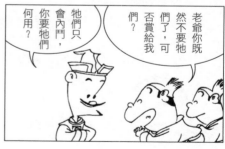

老爺你既然不要牠們了，可否賞給我們？

牠們只會內鬥，你要牠們何用？

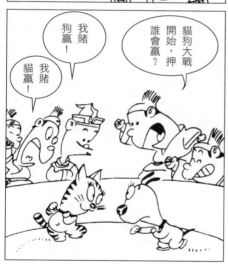

貓狗大戰開始，押誰會贏？

我賭狗贏！

我賭貓贏！

事實如此

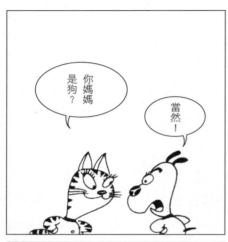

你媽媽是狗？

當然！

決戰之前先來場記者會分析實力。

我一定會打敗這狗娘養的傢伙！

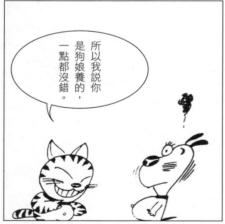

所以我說你是狗娘養的，一點都沒錯。

你怎麼出口傷人！

我講的是事實啊！

量級不同

我的體型、體重都贏你，條件有利。

是條件不利。

體重，瘋狗十三公斤，狂貓九公斤。

瘋狗檔案資料：
身高 50公分
臂長 18公分
胸圍 40公分
腿粗 20公分

狂貓檔案資料：
身高 40公分
臂長 15公分
胸圍 35公分
腿粗 18公分

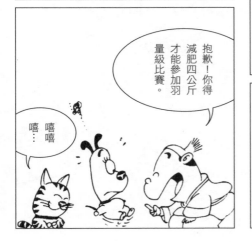

抱歉！你得減肥四公斤才能參加羽量級比賽。

嘻嘻嘻…

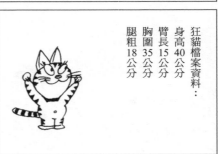

吶喊助陣

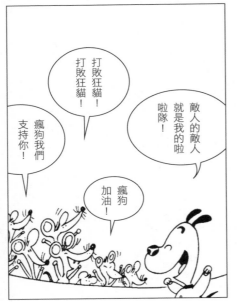

擇日再戰

突飛猛進

時期已到⋯
三年之約

噹！

狂貓到紐約下水道
拜師學藝⋯⋯

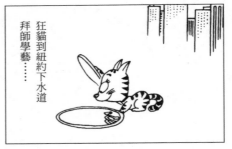

新戲碼變成太空飛狗
大戰忍者貓！

瘋狗到福斯片廠
學尖端科技⋯⋯

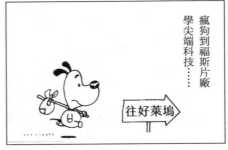

往好萊塢

舊瓶新酒

不是新發明，而是幾千年的老道具！

太空飛狗能突破重力原理飛行，實在不簡單。

借自天方夜譚的飛毯來當飛行衣。

關鍵在這件披風，一點都不稀奇。

是最新的尖端科技產品？

忍不可忍

能入水
不冷！

火坑鋼琴酒廊

能入火不
熱，定力
超乎凡
人。

何謂忍
術，可
否詳細
說明？

行。

忍術就是
心上一把
刀，能忍
人所不能
忍。

禪師說法

我也想聽禪師說法，可以嗎？

行。

忍者不光是武功要好，還要重視內心的修為。

忍者修練時要坐禪冥想，以期達到禪境。

聽**蟬師**說法，心中自然一片寧靜！

利劍出鞘

厲害！

可否讓我
見識見識
東方武
術？

行。

劍一出鞘果
真不能全身
而退，少了
半邊耳朵。

寶劍不輕易
示人，劍一
出鞘必見血
才收。

八臂神拳

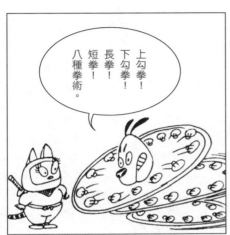

上勾拳！
下勾拳！
長拳！
短拳！
八種拳術。

輪到你
展示一
下西洋
功夫！

行。

厲害，果
真是八臂
神犬！

左直拳！
右直拳！
左勾拳！
右勾拳！

功夫段位

我拳術十六段，一出手也是十六段。

這是你的肋骨十六斷的X光片，送給你。

迴旋七里劍。

八臂拳！

我劍道十段，一出手也一定是十段。

人造毒氣

各顯神通

美式速食漢堡飲料全面傾銷。

廉價商品哪能贏高科技結晶。

美國太空飛狗

VS

日本忍者貓

有如美日貿易戰重演。

金錢攻勢

用錢當武器，代價真不低。

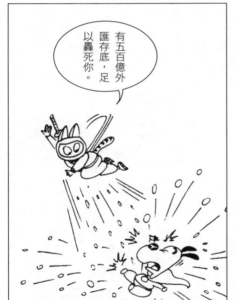

有五百億外匯存底，足以轟死你。

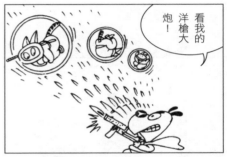

看我的洋槍大炮！

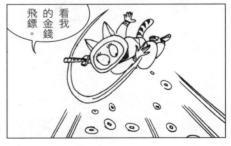

看我的金錢飛鏢。

同歸於盡

動物地獄

抱歉！咱們又來人間地獄報到了。

這裡可不是人類的地府，是動物專屬地獄。

都是你害的，我們才會又死一次。

地獄

生死何懼，二十年後又是好狗一條。

因果報應

我在世時盡責做隻好貓，何曾殘害生靈？

我生前規矩做貓，為何死後沒有上天堂反而下地獄？

你一生殘害無數生靈，生死簿上記載得清清楚楚。

還說沒有？我們這群亡魂都是你三餐的糧食！

逼上絕路

那是我的職責，不得不顧。

害我沒雞吃！

害我沒蛋吃！

害我沒羊吃！

貓吃老鼠活該下地獄，我是隻好狗為何也來到這裡？

你狗仗人勢，欺負動物，阻撓牠們獵食。

你保住了飯碗，卻害得我們餓死。

一脈相承

親自動口

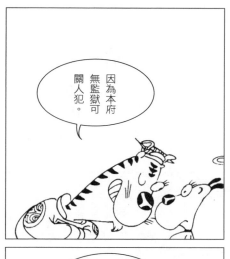

因為本府無監獄可關人犯。

動物陰曹由動物當閻王，這倒也公平。

凡是被判有罪，得勞駕我吃下肚。

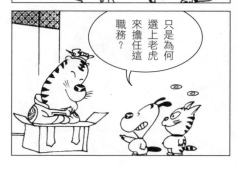

只是為何選上老虎來擔任這職務？

冤仇了結

我們只是
互鬥，又
沒妨礙到
別人。

就是啊！
我們的仇恨
要結多久誰
管得著？

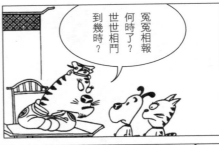

冤冤相報
何時了？
世世相鬥
到幾時？

你們再繼續
鬧下去，會
妨礙我後面
新戲上檔！

上面已經
下令，要
你們在下
一世將這
段冤仇了
結！

動物失格

不公平！
他們這麼壞，
你還判他們
轉世為人？

你們倆
勾心鬥
角製造
爭端，
罪無可
赦！

就是因為
他們太壞，
沒有資格
當動物！

我判你們
再次轉世
為人，回
人間受
苦！

自告奮勇

家財萬貫，太太溫柔賢淑，兒子又能中進士。

有這麼好的機會，閻王讓你當，我自己去轉世。

為避免你們再相鬥，花貓先轉世。你希望降生到哪一處？

我希望能生在王侯世家，父親是兵部尚書，有權有勢⋯

風水輪流轉

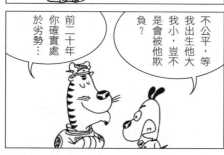

等他到陽間十五年後，再輪到你。

不公平，等我出生他大我小，豈不是會被他欺負？

前二十年你確實處於劣勢⋯

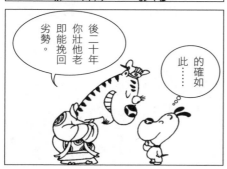

後二十年你壯他老即能挽回劣勢。

此⋯⋯的確如

你轉世去吧！

狗頭軍師

我們不會讓你閒著沒事幹，會分發職務給你。

看來我只好在地獄裡多熬十五年苦日子…

錯錯錯！比十五年還多得多！

最適合你幹的是狗頭軍師。

天上一天等於凡間一年，凡間一天等於地獄一年，所以你要在動物地獄裡待五千四百年！

大驚小怪

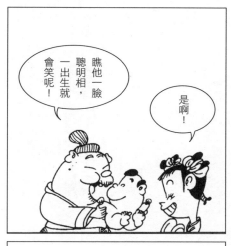

瞧他一臉聰明相，一出生就會笑呢！

是啊！

會笑有什麼稀奇，我還會講話呢！

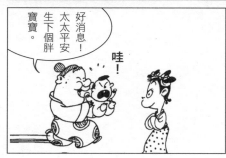

好消息！太太平安生下個胖寶寶。

哇！

第十篇　翁婿春秋

一

閻羅曰：「冤冤相報，何時可已。今為若解之。」

乃判興來世為某婿。

某生慶雲，二十八舉於鄉。

生一女，嫻靜娟好，世族爭委禽焉；某皆不許。

偶過臨郡，值學使發落諸生，其第一卷李生，即興也。

改名換姓

這次得好
好取個筆
畫好的名
字才會有
好運道。

我看永慶這
名字筆畫好，
我就叫王永慶
沒問題。

孩子出生
了，該替
他取個名
字。

該取
什麼好
呢？

我前世名叫小
花，再前世叫
甘木人。名沒
取好，命也跟
著不好。

一家之主

父親早死
也不見得
是壞事。

怎麼說？

王少爺是個遺腹子，
出生前父親早已過世。

因為我能
提早當上
一家之主。

可憐的
孩子，
一生下
來就沒
有父親
啊！

三從四德

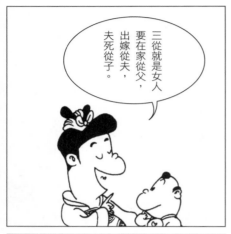

三從就是女人要在家從父，出嫁從夫，夫死從子。

你爹早死我只得母代父職，你要好好聽我的話才行。

所以說，是妳要好好聽我的話才是。

……

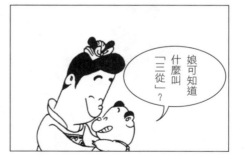

娘可知道什麼叫「三從」？

超級兒童

王少爺出生就會
讀書寫字…

他的智商高達一八〇，
是個超級天才兒童。

自小胃口很大，
每餐可吃飯一桶…

體重高達二十八公斤，
是個超級肥胖兒童。

錙銖必較

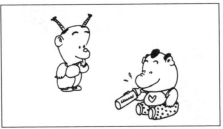

咕嚕！
咕嚕！

！

喝一口
五分錢！

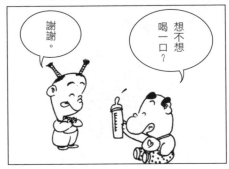

謝謝。

想不想
喝一口？

生意頭腦

$3264957814396447 +$
4469876591744790

從小扎根

這其實也容易。

要怎麼教養才能成為天才兒童？

九一得九、
九二十八、
九三二十七、
九四三十六、
九五四十五。

不要給他買玩具，要買電腦與計算機。

……

哇啊！這麼小就這樣聰明。

謝謝。

嚮往已久

我確實有很想要的東西！

兒子好棒，真令媽媽驕傲。

你想要什麼，媽媽都會買給你。

真的？

請給我買這片土地。

……

土地廉售

漫畫鬼狐仙怪④

115

一本萬利

買給他土地竟用來玩泥巴。

一個泥人五分錢，兩個只賣八分錢。

畢竟還是孩子，哪曉得土地的價值。

孩子正常就好了…

四大天王

因而贏得「經營之鬼」的美譽。

與經營之仙、聖、佛，合稱經營四大天王。

王少爺從小就開始做生意贏利…

長大成人之後果然富甲一方，生意愈做愈大…

產品問題

我的生意利潤是不錯，但是中間損耗多…

每年被夥計們偷吃偷喝掉的占很大比例。

是啊。

我的問題也一樣！

他們賣的是糖酒糧食，才會有這種問題。

我的產品就沒有這個顧慮。

好鹹！

食鹽專賣

只拔一毛

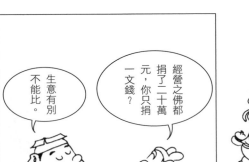

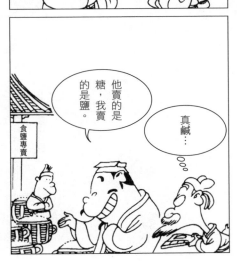

養兒防老

王老爺應該
養個兒子防
老啊！

窮人家才要
養兒防老，
富人養兒只
會爭財產。

王老爺三代單傳，到他
這一代卻斷了香火……

他只生了個女兒，
長得嬌滴滴。

掌上明珠

王老爺的掌上明珠長得亭亭玉立。

不生兒子，多生幾個女兒也不錯。

女兒是賠錢貨，養一個就夠。

真正的掌上明珠才能保值，應該多多收購。

頤養天年

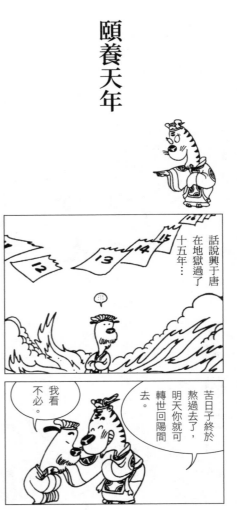

話說興于唐在地獄過了十五年…

在地獄裡也住慣了，真捨不得走。

苦日子終於熬過去了，明天你就可轉世回陽間去。

我看不必。

再等個幾年我就退休了，領終生俸在此養老也不錯。

理解錯誤

大家都想轉世為人，為何你卻要轉世為母狗？

你沒聽説：「臨財母狗得，臨難母狗兔。」當母狗能得財避禍，多好啊！

真的能選？

生死簿已定，轉世不能免，但可以讓你選個地點投胎。

那麼我希望下一輩子再轉世為狗，而且要做母狗。

* 作者引用念錯字的笑話，《禮記‧曲禮上》寫的是：
　「臨財毋苟得，臨難毋苟免。」

投胎地點

別哭了！自己選個投胎地點，想好了告訴我。

真的可以選擇？

那麼請把我投胎到美國！

你命中注定要轉世為人，安心去吧！

哇啊！

孔氏遠親

所以我尊孔讀經，凡事都向孔夫子看齊。

雖說孔子是本家，但是我最愛的還是孔方兄這位遠親。

話說湖南某地有個讀書人名叫孔乙己。

子曰…詩曰…

我姓孔名乙己，與聖人孔丘有血緣關係。

不知變通

孔乙己讀書萬卷，學問淵博。

這句話有何用途？

我只做考據，用處不關我事。

我貞卦得一詞曰：乾道成男，坤道成女。

這出自《周易繫辭上傳》。

出處清清楚楚，用處糊糊塗塗！

反脣相譏

賺錢有一百種方法，你會幾種？

你這沒文化的傢伙敢看不起我，回有四種寫法，你會不會？

我一種都不會…

瞧，這四種寫法都是「回」。

回囘囬囘

樂極生悲

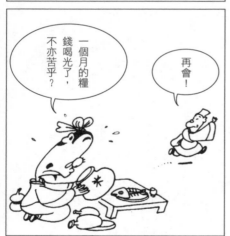

四十而惑

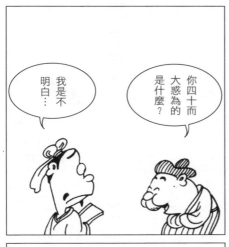

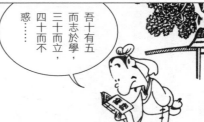

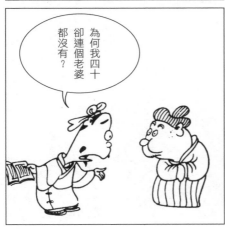

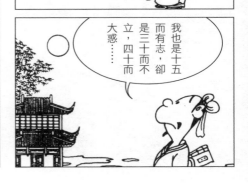

要求不高

少時的確眼高，對象要能琴棋詩畫，還要美麗溫柔。

三十歲時標準降低，但也要三從四德的閨女才行。

如今年過四十，只求對象是女人就行。

莫非你要求的條件太高了，才沒有對象？

不高也！不高也！

身經百戰

小生孔乙己這廂有禮了。

妾李黃陳林張唐莊氏，請多指教。

結過七次婚的老江湖！

這個媒人我當了，就由我來為你牽紅線。

多謝、多謝。

這位姑娘目前獨身一人，特地介紹給你。

好極、好極。

戰果輝煌

做媒不包生，但她我可以跟你打包票。

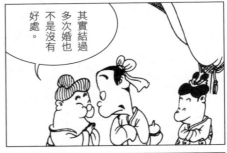

其實結過多次婚也不是沒有好處。

因為有過七任丈夫臨床實驗證明，保證是真能生！

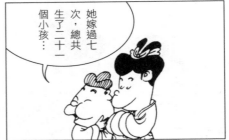

她嫁過七次，總共生了二十一個小孩⋯

能言善道

婚禮從簡

好事快辦，今天就送做堆成親。

堆成親。

嘻嘻！

既然雙方都滿意，那麼就下聘定情。

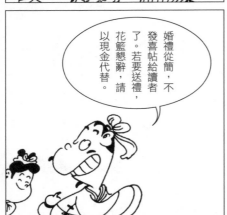

婚禮從簡，不發喜帖給讀者了。若要送禮，花籃懇辭，請以現金代替。

無錢買鑽戒，以勾手指頭代替。

香火傳承

誰説我忘了孔子？我還是遵奉孔子的庭訓。

子曰：「不孝有三，無後為大！」我正為香火承傳之事努力。

孔乙己終於娶了親，婚後夫妻非常恩愛，甜蜜無比。

從此日落而睡，日出而起，早睡晚起，幾乎忘了孔子⋯

喜從何來

喜得犬子

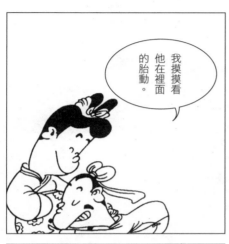

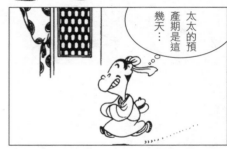

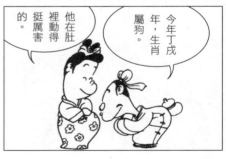

一喜一憂

怎麼說？

不過貴府還是兩個人，一個不多，一個不少。

生了！

哇！

什麼！

太太難產死了，多了一個，也少了一個。

家裡添丁是大喜事。

孩子順利地生下來了，是個男的。

命薄無福

她命薄無福
才會這麼年
輕就身亡…

我早就知
道女人難
照顧…

《論語·
陽貨》裡
寫得清清
楚楚。

請節哀
吧!

愛妻啊!
妳丟下我而
去,留下孩
子怎麼辦?

子曰:
「唯女子
與小人為
難養也。」

命中缺娘

哇哇！

是缺個
媽媽…

娘娘娘…

取名叫孔媽
媽不好聽，
就叫你孔娘
吧！

孩子生下
來，總要
先替他取
個名…

金木水火土

先推算
他的生辰
八字，五行
缺金就叫孔
鑫，缺水就
叫孔淼。

吃軟怕硬

一把劍、一部書，去選看看你將來是學文或習武？

選擇軟的吃！

糖……糖糖糖糖喜歡！

另有用途

積木玩具哪有書本好？不信你拿去翻翻看便知道。

嘻嘻嘻！

……

沒錯！書本的確比玩具好。

爹！我也要買積木玩具。

敷衍了事

書中自有顏如玉，書中自有黃金屋，書中還有動物？

書中昆蟲很多的！

汪汪！

我也要養寵物。

要動物書本裡多的是。

書蟲…

深有體會

才華洋溢

四歲就會寫大字……

哇！我的牆壁！

大汞
天下

五歲就會畫圖……

我的絕版書……

孔娘因為從小就讀書惡補，因此……

子曰：
道其不行
矣夫！

子曰：

他三歲就會作詩……

春天
不是讀
書天，
夏日炎
炎正好
眠。

克己復禮

子曰：「克己復禮。」君子應知書達理，禮多人不怪。

瞧！經常行禮，錢財自然來。

平常多施禮，必能蒙利遠離禍害。

一老一少

這位是我的小犬，請多多指教啦！

習文也要強身，每天練跑步。

這位是我的老犬，請多多指教！

早！孔兄

早！道兄

有樣學樣

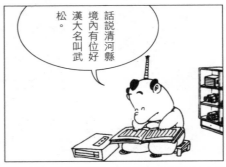

話説清河縣境內有位好漢大名叫武松。

你要離家出走？

我要到景陽岡學武松打虎！

期待已久

好不容易啊！終於等到把你養大成人這一天。

光陰似箭歲月如梭，

一晃已過去了十八年……

好不容易啊！終於等到你退休之年，戲輪到我演。

拳術精湛

多一樣專長總是好。

我比爸爸還行，不但會文還會武。

我的拳在鎮上從來沒輸過。

八仙七巧誰敢跟我賭？

九怪！

孔娘多才多藝，琴棋書詩畫都不賴。

學習捷徑

小小年紀就把先秦諸子百家都看完，真是不簡單！

孔娘看書能一目十行，很快就看完家中藏書二十二子。

孔子講仁，孟子講義，老子講無，莊子講自然，楊朱講唯我，墨子講兼愛！

好極了！

不是看原文，是看蔡子畫的漫畫讀本。

莊子說
蔡志忠

從中獲利

你的行書只
能替人免費
寫門聯。

孔娘也喜歡書法，
寫得一手好字。

我的篆字
可以替人
刻金石，
賺利潤。

是金鼎文
篆字。

這算什麼
鬼畫符？

治國先治身

請翻開《孟子·離婁》篇。

哪位聖人說過這話？

孟子曰：「天下之本在國，國之本在家，家之本在身。」

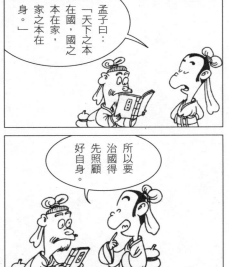

所以要治國得先照顧好自身。

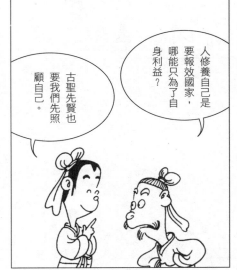

人修養自己是要報效國家，哪能只為了自身利益？

古聖先賢也要我們先照顧自己。

安貧樂道

子曰：飯疏食飲水、曲肱而枕之，樂亦在其中矣。

開飯啦！

無非「貧窮」兩字而已。

吾道一以貫之…

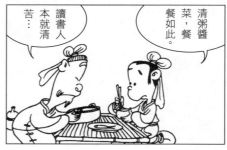

苦…

讀書人本就清苦…

清粥醬菜，餐餐如此。

高枕無憂

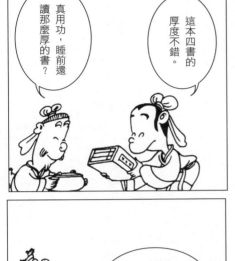

這本四書的厚度不錯。

真用功，睡前還讀那麼厚的書？

好睏！我去睡個午覺，餐桌由你收…

睡前看點書是個好享受。

這本太薄…

高度正好做枕頭。

漫畫鬼狐仙怪④

155

廉價出售

什麼東西這麼好賣，能賣這麼多錢？

通吃啊！

哇！我的絕版書…

家中幾部破古書竟能賣得好價錢呢。

你哪來的錢賭博？

我是規規矩矩做買賣得來的。

不如無書

爹太依賴書了，難怪聖人也反對！

哪位聖人有這樣的教誨？

《孟子‧盡心》篇曰：「盡信書不如無書。」

你真是個敗家子，竟把家中藏書也拿去賣！

書是唯一的良師，沒有那些書怎麼過日子？

漫畫鬼狐仙怪④

我「佛」慈悲

是什麼佛會保佑皮膚？我也要來禱告拜佛。

你一個男人拉拔兒子長大真不簡單，顧得白淨可愛。

哪裡！

是蜜絲佛陀！

我的皮膚細膩白淨，全靠我「佛」照顧得宜。

人生目標

我的唯一資產是未婚加上一表人才。

孔乙己一生都向孔子學習……

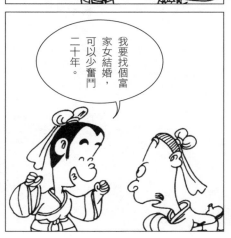

我要找個富家女結婚，可以少奮鬥二十年。

孔娘卻想跟潘安看齊。

還有機會

機會還是有的。

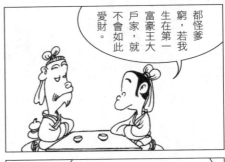

都怪爹窮，若我生在第一富豪王大戶家，就不會如此愛財。

可惜你已是我孔家之後，當不成王大戶的兒子。

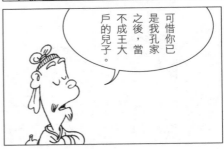

不能當王大戶的兒子，當他女婿做個半子還成。

白臉起家

確實應該如此，但我肩不能挑，手不能提…

男兒當自強，有你這種想法真貽笑古人。

白手起家不行，靠白臉起家總成！

人家王大戶是白手起家，你愛財不會自己去掙？

比較文學

比較曹雪芹
與董解元的
寫作技巧？

不不！

是比較賈寶玉
與張君瑞追女
朋友的技巧誰
厲害！

在研究
經典古
籍？

我正在
做比較
文學。

薄厚少多

聘金要薄，嫁妝要厚。

新娘的年齡要少，岳父大人的家產要多。

原來你在思春，把條件開出來，我替你牽紅線做媒人。

謝謝。

我的條件很簡單，只要一多一少一薄一厚。

古意盎然

買上好的古傘兩把。

現在的傘都是塑膠製品沒有古意。

西湖借傘點開了白娘娘與許仙的姻緣……

這襲蓑衣才夠詩情畫意。

……

我也帶把傘到西湖去碰碰運氣。

坐地起價

啊！下雨了。

雨傘一把兩百文。

奸商！

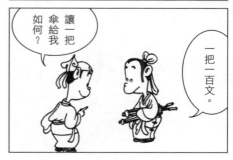

讓一把傘給我如何？

一把一百文。

意外收獲

到西湖大半天，沒碰到半個漂亮的女人……

兄台，你的傘賣不賣？

賣啊！一把賣你二百。

我買一把。

我也買一把！

賣了雨傘卻賺了三百文。

飄洋過海

好美的女孩⋯

我的確來自海外沒錯。

姑娘生得如此美若天仙，不似凡人，莫非來自海外仙山？

來到中州打工的外籍女佣。

好棒的巨宅⋯

光彩奪目

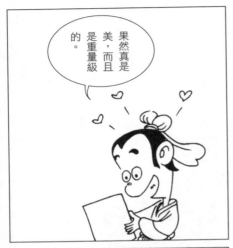

果然真是美，而且是重量級的。

少說也有二十幾克拉！

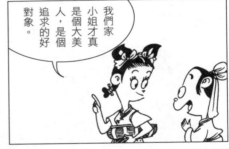

我們家小姐才真是個大美人，是個追求的好對象。

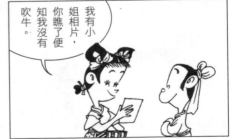

我有小姐相片，你瞧了便知我沒有吹牛。

條件太低

我熟讀四書五經，詩書畫樣樣都行，怎會條件太低？

是你的身高有問題⋯

牆太高你太矮，爬不進西廂去。

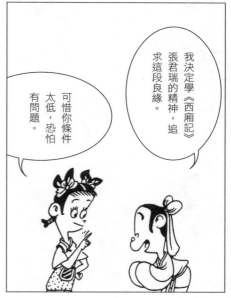

我決定學《西廂記》張君瑞的精神，追求這段良緣。

可惜你條件太低，恐怕有問題。

有車階級

真的？

我的確是有車階級，而且有五部。

我學富五車，五部車子都裝在腦裡。

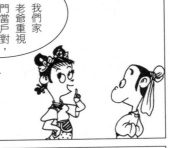

我們家老爺重視門當戶對，看不上白衣女婿。

欲追求我們小姐，至少也要有車階級。

綠衣天使

是綠珠更
加妙啊！

小生這廂
有禮了，求
姑娘幫忙，
替我穿針引
線。

因為我正
是要妳當
綠衣天使
傳情書。

可惜我叫
綠珠不叫
紅娘，不
能幫你牽
紅線。

啟蒙教育

妳家小姐太過古板，應先給她來點自由戀愛的啟蒙教育。

怎麼做？

代傳情書可以，但不合古禮，我怕小姐收到信後會生氣。

讓她先讀讀這些小說。

好辦法。

紅樓夢
西廂記
金瓶梅
琵琶記
金釵鈿
玉扇緣
紅拂傳

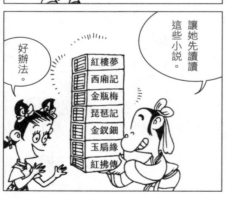

正經事

原來是在寫情書，不是幹正經事！

終於發奮圖強了。

不認真哪會有前途？

為了終身幸福，寫情書釣大魚，還不算正事？

門當戶對

健康與財富文不對題，怎麼能比？

婚姻當求門當戶對，王大戶的女兒豈是你高攀得起？

是門當戶對沒錯。

俗話說：時間就是金錢，健康就是財富。

他有金錢財富，我有健康的身體又有時間。

精打細算

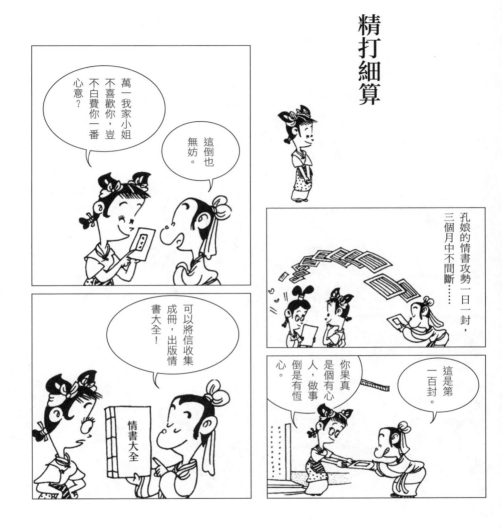

自信滿滿

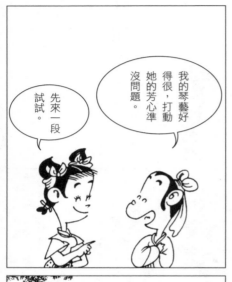

我的琴藝好得很，打動她的芳心準沒問題。

先來一段試試。

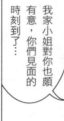

我家小姐對你也頗有意，你們見面的時刻到了…

好極了。

三聲無奈啊！

今夜子時我家小姐會在後花園上香，到時你即以琴挑之。

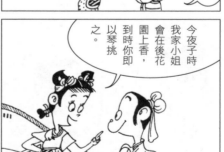

說到做到

孔公子，王小姐已到來，快出聲示愛呀！

是夜孔娘果然等在西廂牆外……

他是出聲了…

直接了當

你們講什麼我聽不懂，可否改唱白話文？

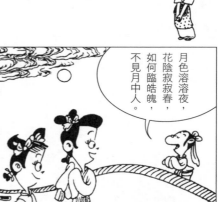

月色溶溶夜，花陰寂寂春，如何臨皓魄，不見月中人。

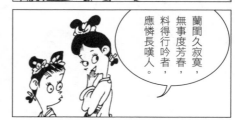

蘭閨久寂寞，無事度芳春，料得行吟者，應憐長嘆人。

I LOVE YOU TOO！

這樣簡單明白多了。

I LOVE YOU！

單身跪族

小的不只具有貴族氣質，還是個道地的單身貴族。

小生孔娘這廂有禮了，請多指教。

奴家王鶯鶯，請多指教。

孔公子雖是個貧儒，但他具有貴族氣質。

是單身跪族呢！

請接受我的仰慕。

借花獻佛

你要送小姐花何不到外面採，偏要採我家的花，所為何來？

野花哪有家花香？

是個顧家的男人呢⋯

小生今年二十未婚，請嫁給我吧。

原來是採了花園裡的花借花獻佛！

見面禮

小的當然懂得規矩，這是見面禮。

是個小禮啊⋯⋯

第二天，孔娘單刀赴會，親自到王家提親⋯⋯

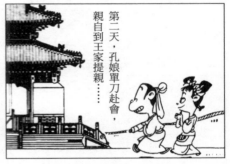

小生孔娘這廂有禮了。

空手拜訪，到底是不懂規矩。

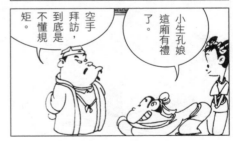

誰說小？是個大「禮」！

⋯⋯⋯

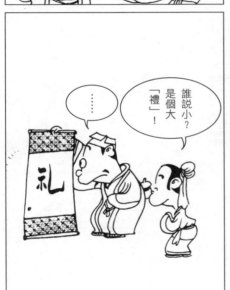

礼

相互較量

這是自家賣的鹽，別客氣，請吃。

這是自家出版的書，請讀。

這是我的名片，王氏企業董事長、鹽商公會理事長、獅子會金陵分會會長。

我也不差，讀書會理事、吟詩協會主任委員、貢生聯盟前任會長。

一毛不拔

碰巧我也是楊朱的信徒，你得不到什麼好處的。

你信他什麼教義？

貧儒想娶富家女，這分明是投機主義。

年輕人本錢有限，得多多利用。

你讀聖賢書，古聖先賢是這樣教導你的嗎？

我信奉楊朱的貴己為我主義。

拔一毛而利天下，不為也！

個人成就

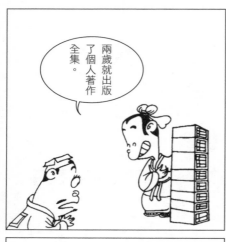

兩歲就出版了個人著作全集。

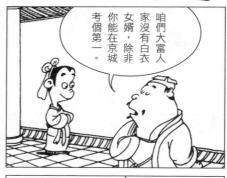

咱們大富人家沒有白衣女婿,除非你能在京城考個第一。

五歲就參加寫生比賽,得過第一。

第一名

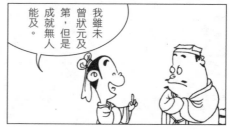

我雖未曾狀元及第,但是成就無人能及。

一字千金

付現金太俗氣，聘金就用這部《呂氏春秋》代替。

一部《呂氏春秋》值得二十萬銀？

只要你拿得出二十萬元聘禮，我女兒就嫁給你。

莫說二十萬，兩千萬我都拿得出來。

呂不韋曰：一字千金，全書約二十萬字，一共值兩億！

社會地位

你是說書生地位高過財主？

當然！

萬般皆下品，唯有讀書高！

姻緣天注定，雖然你我門不當戶不對，也只好將就了。

是啊！雖然社會地位高低不同，為了令嬡我也只好將就了。

高下立判

明眼人一看
就知道兩人
不相配！

怎麼說？

總算選定黃道吉日
拜堂結婚。

新娘高，
新郎矮。

男才女
貌，倒
也相配
得很。

不不
不！

夫唱婦隨

婚後小倆口非常恩愛。

經常鸞鳳和鳴，情歌對唱。

問題是他選的歌曲別有用意。

他們夫妻感情好，你何必生氣？

分明是嫌我們給的嫁妝少！

一無所有！

憶想當年

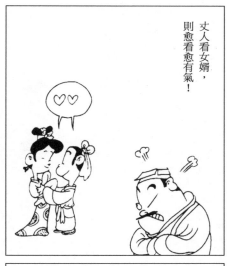

丈人看女婿，則愈看愈有氣！

丈母娘看女婿，愈看愈有趣⋯

看他們恩恩愛愛，令我回想起我們當年的濃情蜜意。

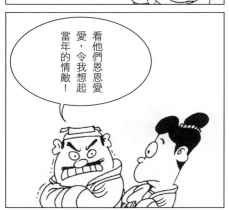

看他們恩恩愛愛，令我想起當年的情敵！

漫畫鬼狐仙怪④

斤斤計較

想辦法自己把它花掉，不必送給別人。

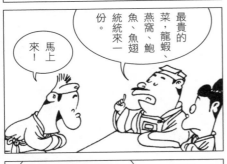

最貴的菜，龍蝦、燕窩、魚、魚翅統統來一份。

馬上來！

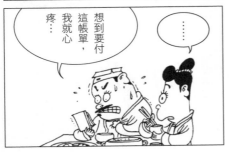

想到要付這帳單，我就心疼⋯

⋯⋯

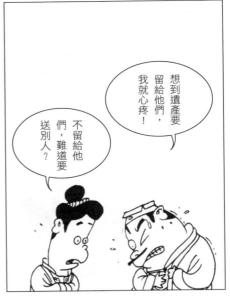

想到遺產要留給他們，我就心疼！

不留給他們，難道要送別人？

黑風雙獨

話說黑風山寨
有兩個黑道人物，
人稱黑風雙獨⋯

我叫獨眼
黑龍。

我叫獨臂
黑虎。

雖然我獨
臂，他獨
眼，各有
所獨。

但我們
有一相同
之處⋯

都很
孤獨！

生肖排行

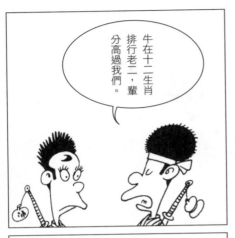

牛在十二生肖排行老二，輩分高過我們。

黑虎威名驚動萬教。

黑龍盛名更是名震江湖。

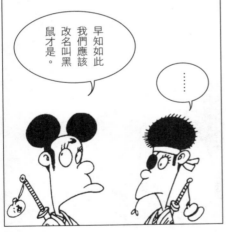

早知如此我們應該改名叫黑鼠才是。

……

可嘆的是黑龍黑虎抵不過人家黑牛一隻。

人要知足

你還有一半頭髮，只有半禿，還不知足？

坐擁山頭專做無本生意，日子是過得挺滋潤。

我是整頭禿光光！

可是生平最大的遺憾就是禿頂⋯

利益均分

黑風雙獨身懷絕技，專包三隻手的無本生意。

入不敷出

啊！金庫的
存款又花完
了……

幹我們這行
的好處就是
沒有大小月，
一年到頭都
可以做生意。

收入頗豐，
混個溫飽
沒問題。

新年又到
了，當然得
補些行頭跟
皮草大衣。

因為有個
餵不飽的
葫蘆！

各有所長

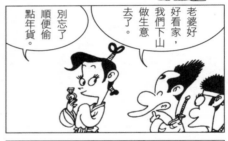

老婆好好看家，我們下山做生意去了。

別忘了順便偷點年貨。

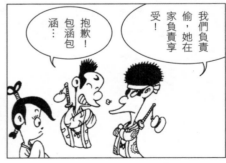

我們負責偷，她在家負責享受！

抱歉！包涵包涵…

誰說我不會偷？

我不偷財物，卻是偷人的高手！

欲蓋彌彰

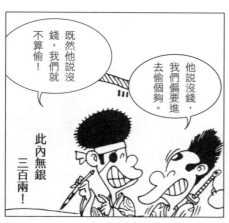

以小制小

以小制小，這樣還差不多。

目標在前方。

這次讓我來動手。

好小的鎖，真難開！

弄巧成拙

各位做夜班的朋友，大家辛苦了！

本台午夜的節目是廖添丁，請各位聽眾收聽！

哇！

咔嚓！

開啦！開啦！

開啦！萬歲！

企業升級

經濟衰退，我們應該改變經營！

應該怎麼做？

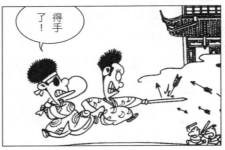

得手了！

改偷為搶，企業升級。

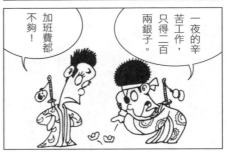

一夜的辛苦工作，只得二百兩銀子。

加班費都不夠！

待宰肥羊

糖大戶為人樂善好施，一年捐了幾億，手上所剩無幾。

首先選定目標物。

糖大戶和鹽大戶，哪隻肥羊較有油水？

鹽大戶為人刻薄吝嗇，財富積得無以倫比。

有道理。

當然是賣糖的瘦，賣鹽的肥！

不同以往

不過再高的圍牆也難不倒我。

注意身分,我們現在已不是翻牆的小偷!

這是鹽大戶的巨宅。

好高的牆。

明目張膽地幹叫「搶」;偷偷摸摸地拿叫「偷」!

見錢門開

是誰按門鈴！

找王老板還債來的。

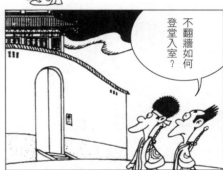

不翻牆如何登堂入室？

請進請進，歡迎歡迎！

見錢開門。

嘻嘻！

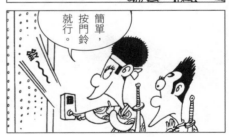

簡單，按門鈴就行。

財富分配

致命武器

不乖乖
把錢交出
來，小心
我的黑星
手槍不饒
人。

的確只是一把
水槍，被你一
眼看穿了。

嘿嘿…

現在是什
麼時代，
怎會有手
槍？不要
騙人了。

但裡面裝的
是硫酸，這
可沒唬人喔。

哇！饒命…

漫畫鬼狐仙怪④

值錢家當

剛剛進了一批貨，價值五十萬兩。

好極了。

鹽倉

整倉庫的鹽最值錢，要搬多少請便！

想活命就乖乖把錢拿出來！

可是家中沒現金…

沒有現金，值錢的東西也行！

有……有有！

悉聽尊便

上回陳董被綁要三十萬兩，難道我的命不比他值錢嗎？少瞧不起人！

榨不出錢只好綁走再換贖金。

這隻肥羊該值多少錢？

我們要價二十萬兩銀子吧。

請帶二十萬兩銀到黑風寨贖人 綁匪上

恭敬不如從命！

這還差不多！

請帶三十萬兩銀到黑風寨贖人 綁匪上

焉知非福

無能為力

相公！全家剩你一個男人，你不去要找誰？

但我真的沒這能力。

啊！

孩子！你帶三十萬贖金到黑風寨去贖回你爹。

我？

三十萬兩銀子快兩萬斤，我真的扛不動…

不成、不成，這個任務太重，我無法勝任。

各自叮嚀

互相放話

小子你若敢耍詐動手腳，我就當場撕票。

哈哈！王家果然派人來贖票。

別撕！別撕！

你敢撕票，我就撕銀票。

$30萬

三十萬兩贖金帶來了沒有？

帶了銀票一紙。

偷盜高手

敢隻身赴會，可見閣下也不是等閒之輩。

我也是偷字輩高手，當然不怕你們。

你偷什麼？

專偷女人的心。

比我們還厲害！

貴客駕到，來，來，裡面請。

重質不重量

漫畫鬼狐仙怪④

213

另一種美

比陽剛之氣
的確比不過
你……

比酒我
輸，比
色我一
定贏。

行。

但比陰柔之
美，你一定
沒我行。

又輸！！

我練
健美，
身材一
定比你
好。

不錯、
不錯。

不戰而勝

我的存款是零，沒存過半毛錢。

我贏了。

比錢財就比誰這一生撈得多。

行。

不過我娶的老婆是億萬富翁的獨生女。

還是輸…

我勤奮半生，掙得土地三百坪，外加存款五百萬元。

老謀深算

兩人站平行，看誰被石頭打著。

行！

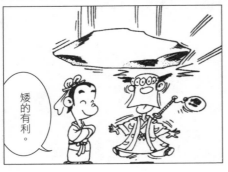

矮的有利。

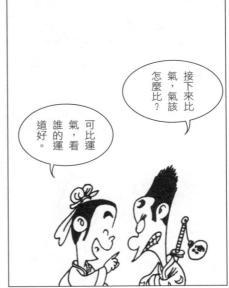

接下來比氣，氣該怎麼比？

可比運氣，看誰的運道好。

白忙一場

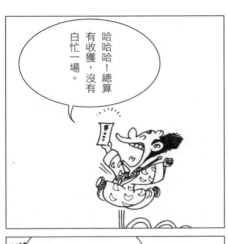

哈哈哈！總算有收獲，沒有白忙一場。

賭酒色財氣我四樣皆輸，這人質請你帶回去。

還是空歡喜一場，是張空頭銀票不能提領。

念你盜亦有道，這張銀票還是給你。

洗心革面

經過這次磨難，我將重新做人，寬以待人，嚴於律己。

好棒！

好！

太太！我平安回來了！

太好了！

鹽

今後本店賣的鹽，想吃請隨意，別客氣。

錢乃身外之物，人能平安回來就好！

喜劇收場

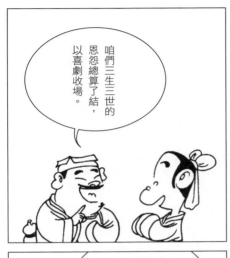

咱們三生三世的
恩怨總算了結，
以喜劇收場。

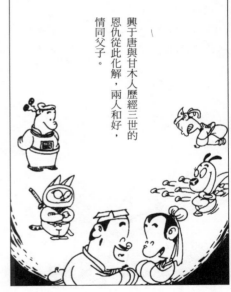

興于唐與甘木人歷經三世的
恩仇從此化解，兩人和好，
情同父子。

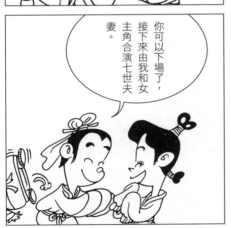

你可以下場了，
接下來由我和女
主角合演七世夫
妻。

第十一篇　醉狐

金陵賣酒人某乙，

每釀成，投水而置毒焉；

即善飲者，不過數盞，便醉如泥。

以此得「中山」之名，富致巨金。

早起，見一狐醉臥槽邊，縛其四肢。

方將覓刃，狐已醒，

哀曰：「勿見害，諸如所求。」

鬼才相信

有人說世上有鬼，有人說沒有。各位相信這世上到底有沒有鬼魂？

各位，今天這場由我蔡樂天來主持！

説書人

不信才有鬼呢！

在這裡我不談選舉，不談股票，專談神鬼狐妖！

便宜行事

不見你有造酒廠，酒是從哪造出來？

造酒何須要酒廠，那多麻煩！

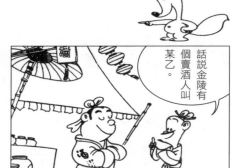

話說金陵有個賣酒人叫某乙。

只需有個大缸，工業酒精加人工香精就可以。

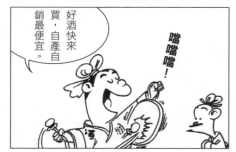

好酒快來買，自產自銷最便宜。

噹噹噹！

評級標準

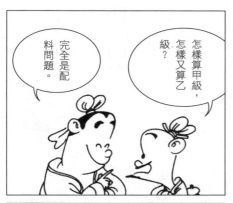

完全是配料問題。

怎樣算甲級，怎樣又算乙級？

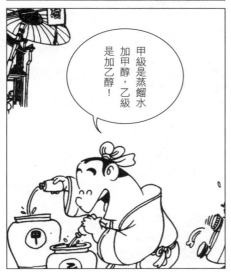

甲級是蒸餾水加甲醇，乙級是加乙醇！

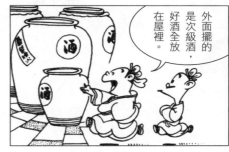

外面擺的是次級酒，好酒全放在屋裡。

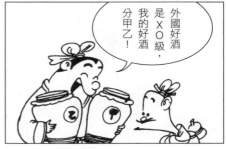

外國好酒是ＸＯ級，我的好酒分甲乙！

一杯就倒

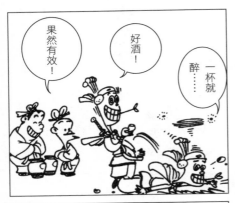

果然有效！

好酒！

一杯就醉……

這種酒真的能讓人喝醉嗎？

效果好得很！

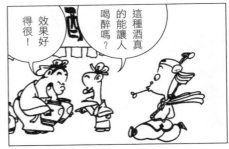

酒好不好我喝一杯就知道！

如何？

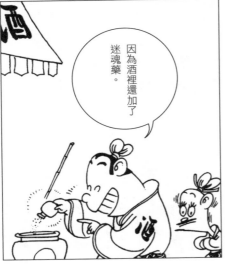

因為酒裡還加了迷魂藥。

以正視聽

今天趁著這亮相的機會在此正名。

我是本篇漫畫的第二男主角,名叫狐大仙。

一般人都叫我們狐狸,其實並不正確。

我的學名是狐,它叫作狸,狐、狸並不同家。

狸。

好酒之徒

其實狐狸並不壞，缺點倒是有一點……

壞狐狸！

壞東西！

我不抽煙、不好女色，只是愛喝兩杯。

狐狸出馬，人人喊打，真冤枉。

喝酒成癮

釀造這種迷人的液體，害得我無法把持自己。

人們都說狐狸壞，會變狐精誘惑別人。

每喝必醉，還中了酒毒。

哇！

其實人類才是壞東西……

物歸原主

都喝下肚了還不算偷？

我沒偷，只是讓酒從腸胃經過！

偷酒的狐，醒來！

大膽妖狐，敢偷喝我的好酒！

啊！

瞧！這不就還給你了嗎？

酒

得不償失

我不要你變來的虛幻東西！

我要正宗的皮革，狐尾毛衣。

偷酒被抓該罰原價的一百倍。

我沒錢賠，不過可以變個東西補償你。

長久之計

我會供你吃、供你睡，好好照顧你。

該罰的罰了，可以放我走了吧？

不行！

等養胖了，再剝你的皮來做件狐皮大衣！

！

今後你就住在這裡，別回去。

一試見效

效果顯著

這可真是件寶物，我來穿上看看。

這麼醜的狐毛大衣，有什麼神奇？

...

穿上它可以隱身，別人看不到你。

真的？

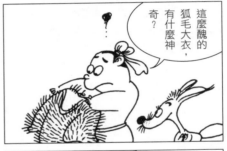

果真隱身在狐毛裡了！

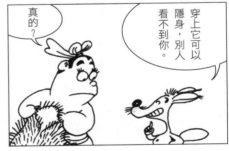

渾水摸魚

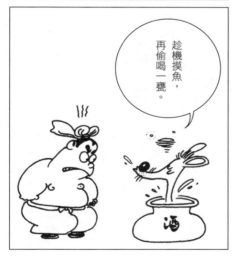

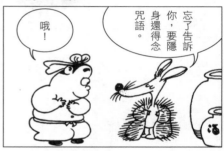

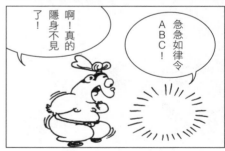

副作用

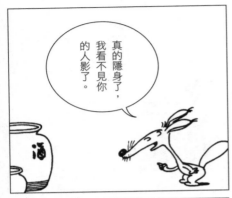

趁機敲詐

果然看得很清楚⋯

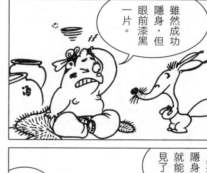

雖然成功隱身，但眼前漆黑一片。

好東西不便宜，特價三萬一！

敲詐！

帳單

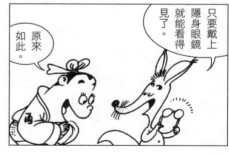

只要戴上隱身眼鏡就能看得見了。

原來如此。

萬眾矚目

這種隱身術你也會吧！

當然，但是我不喜歡讓別人看不見。

哈哈！大家都看不到我！

我比較喜歡當眾人的焦點。

穿上大衣真的能讓別人看不見我呢。

當然。

代為效勞

迎刃而解

有一個辦法
可以減輕我
的病情⋯

什麼辦法？
快快說⋯

話說孫家媳婦
遭狐精迷得神
魂顛倒⋯⋯

請狐精住這裡，
就能解除我的
相思病！

兒子不在，
媳婦被狐精
迷了⋯

怎麼辦？
該怎麼辦
才好⋯

雪上加霜

魔鬼剋星

貼這麼一張海報，就會有人來幫助我們收妖？

專門抓鬼的人看了自然會來。

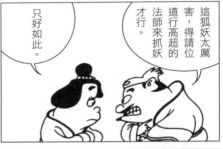

這狐妖太厲害，得請位道行高超的法師來抓妖才行。

只好如此。

魔鬼剋星小組專程由美國來為您服務。

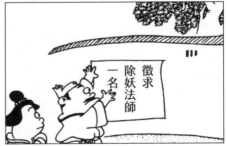

徵求除妖法師一名

身兼多職

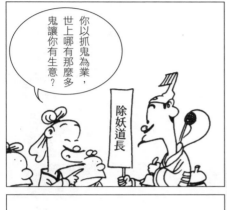

你以抓鬼為業，世上哪有那麼多鬼讓你有生意？

話說江湖中果真有位專門抓鬼的茅山道士⋯

抓鬼除妖！

除妖道長

本道長是抓鬼除妖專家，有鬼抓鬼，有妖抓妖。

除妖道長

無鬼可除，除屋內的蟑螂、白蟻也行。

趁機揩油

葫蘆裡的鬼魂就可證明。

收回鬼魂要十個金幣。

我相信你的本事，快把鬼魂收回去！

聽説你這戶人家有妖要除，本人特來接這筆生意。

除妖道長

誰曉得你是不是江湖騙子？怎麼證明你有抓鬼本事？

要證明不難。

價值不菲

哇！這麼貴？

畫符一張要收三千文。

你家裡出了什麼妖？

請問收狐妖要多少錢？

一點也不貴，我開畫展時一張要賣三萬元呢。

收妖只要三文錢，但收狐妖要畫符。

無法自持

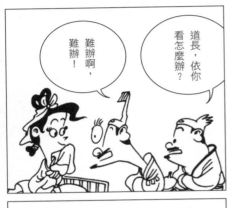

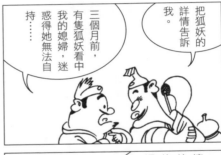

把狐妖的詳情告訴我。

三個月前，有隻狐妖看中我的媳婦，迷惑得她無法自持⋯⋯

難辦啊，難辦！

道長，依你看怎麼辦？

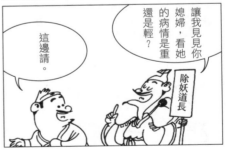

讓我見見你媳婦，看她的病情是重還是輕？

這邊請。

除妖道長

你媳婦為狐狸所迷，我卻迷上你媳婦了。

！

妖狐之味

我是女主人，怎麼會有狐妖的味道？

味道原來是由妳身上發出來的！

狐妖比鬼魂厲害，連大白天都會出來害人…

嗯？我的靈鼻聞到狐妖的味道！

是狐臭！

諜對諜

跟它來場隱
身對隱身的
間諜戰？

等狐妖隱身
前來，同樣
找不到。

這狐妖會
隱身，每次
都悄悄來作
怪，看不見
它的狐影。

沒錯，是場
透明秀與透
明秀的對決。

我能作法
讓你媳婦
也隱身。

避免爭議

其實我是和尚不是道士。

和尚為何要假冒道士？

因為若用和尚演這場戲會引起全國佛教界抗議！

請令媳婦脫光衣服，讓我在她身上寫上金剛經經文就能隱身。

你分明是江湖騙子！金剛經是佛家經典，哪是道士用的經文？

欲蓋彌彰

狐妖看不見，別人是否也看不見？

當然。

請把衣服脫了讓我來寫金剛經文。

是。

我們什麼都沒看見……

將經文寫滿身上，狐妖就看不見妳。

矯枉過正

哇！貼得太誇張了…

來，幫忙把經文貼在屋子四面八方各處。

貼滿屋子，狐妖就進不來。

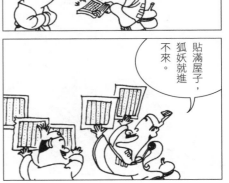

狐妖進不來我們也出不去啊！

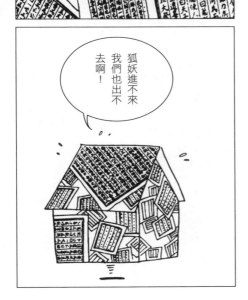

徒勞無功

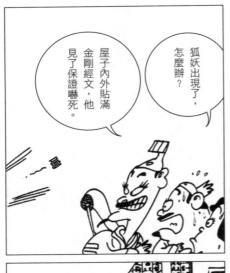

狐妖出現了，
怎麼辦？

屋子內外貼滿
金剛經文，他
見了保證嚇死。

可惜我不識
字，看不懂
這些海報！

是夜，小乙果然潛到
孫宅來作怪……

害人害己

哇！鬼啊！

孫家大媳，妳躲在哪裡？

南無阿彌陀佛，求求保佑我啊！

南無阿彌陀佛，求求你保佑我啊！

哈！原來躲在這裡。

動真格的

狐妖你再不出來，我數到10就去抓你，跟你玩真的。

狐妖，今天總算被我逮到，看你哪裡逃！

哎呀！又隱身不見了。

他是真的在玩！

6 7 8 9 10

一路貨色

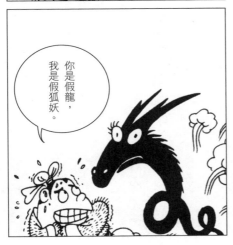

堂堂狐妖竟
然被條假龍
剋得死死！

好怕啊！

你是假龍，
我是假狐妖。

時辰已到，
看我用神符
去鎮你。

哇！

呀！

無所遁形

身分交換

顯出你的真面目來！

分明是隻胖狐狸，還稱自己是小乙！

！

殺了這壞東西！

大膽狐妖，看你往哪裡逃！

是不是狐妖，馬上就知道。

我是賣酒小乙，不是狐妖！

兔死狐悲

哇！可怕啊！

殺！

啊！

我是小乙不是狐妖

是不是狐，我做個實驗便知曉。

兔死狐悲，你哭了，證明你是正牌狐妖。

瞧！這是隻兔子。

心願達成

我可成全，讓你終生和她在一起。

謝謝！謝謝！

打死你這可惡東西！

夠了，別打啦！

殺了剝皮做成狐皮大衣就可以。

好主意！

你潛進屋子無非就是打孫家大媳的主意。

是啊…

交換人生

賣酒哦！好香的酒啊！

狐妖現在是賣酒的小乙喔。

狐妖口口聲聲說他是小乙。

如果他是小乙，那真的狐妖到哪去了？

附錄一

三世春秋原文 〈三生〉

出處：《聊齋誌異》卷十〈三生〉

湖南某，能記前生三世。一世為令尹，闈場入簾。有名士興于唐被黜落，憤懣而卒，至陰司執卷訟之。此狀一投，其同病死者以千萬計，推興為首，聚散成群。某被攝去，相與對質。閻羅便問：

「某既衡文，何得黜佳士而進凡庸？」某辨言：「上有總裁，某不過奉行之耳。」閻羅即發一簽，往拘主司。久之，勾至。閻羅即述某言。主司曰：「某不過總其大成，雖有佳章，而房官不薦，吾何由而見之也？」閻羅曰：「此不得相諉，其失職均也，例合笞。」方將施刑，興不滿志，夏然大號；兩墀諸鬼，萬聲齊和。閻羅問故，興抗言曰：「笞罪太輕，是必掘其雙睛，以為不識文字之報。」閻羅不肯，眾呼益厲。閻羅曰：「彼非不欲得佳文，特其所見鄙耳。」眾又請剖其心。

閻羅不得已，使人褫去袍服，以白刃劊胸，兩人瀝血鳴嘶。眾始大快，皆曰：「吾輩抑鬱泉下，未有能一伸此氣者；今得興先生，怨氣都消矣。」閧然遂散。

某受剖已，押投陝西為庶人子。年二十餘，值土寇大作，陷入賊中。有兵巡道往平賊，俘擄甚眾，某亦在中。心猶自揣非賊，冀可辯釋。及見堂上官，亦年二十餘，細視，則興生也。驚曰：「吾合盡矣！」既而俘者盡釋，惟某後至，不容置辨，竟斬之。某至陰司投狀訟興。閻羅不即拘，待

遲之三十年，興始至，面質之。興以草菅人命，罰作畜。稽某所為，曾撻其父母，其罪維均。某恐來生再報，請為大畜。閻羅判為大犬，興為小犬。某生於北順天府市肆中。一日，臥街頭，有

其祿盡。

客自南中攜金毛犬來，大如狸。某視之，興也。心易其小，齕之。小犬齜其喉下，繫綴如鈴。大犬擺撲噪竄，市人解之不得。俄頃，兩犬俱斃。

並至陰司，互有爭論。閻羅曰：「冤冤相報，何時可已。今為若解之。」乃判興來世為某婿。某生慶雲，二十八舉於鄉。生一女，嫻靜娟好，世族爭委禽焉，某皆不許。偶過臨郡，值學使發落諸生，其第一卷李生，即興也。遂挽至旅舍，優厚之。問其家，適無偶，遂訂姻好。人皆謂某憐才，而不知有夙因也。既而娶女去，相得甚歡。然婿恃才輒侮翁，恆隔歲不一至其門。翁亦耐之。後婿中歲淹蹇，苦不得售，翁百計為之營謀，始得志於名場。由此和好如父子焉。

異史氏曰：「一被黜而三世不解，怨毒之甚至此哉！閻羅之調停固善；然墀下千萬眾，如此紛紛，勿亦天下之愛婿，皆冥中之悲鳴號動者耶？」

附錄二

醉狐原文 〈金陵乙〉

出處：《聊齋誌異》卷九〈金陵乙〉

金陵賣酒人某乙，每釀成，投水而置毒焉；即善飲者，不過數盞，便醉如泥。以此得「中山」之名，富致巨金。

早起，見一狐醉臥槽邊，縛其四肢。方將覓刃，狐已醒，哀曰：「勿見害，諸如所求。」遂釋之，輾轉已化為人。時巷中孫氏，其長婦患狐為祟，因問之，答云：「是即我也。」乙窺婦娣尤美，求狐攜往。狐難之，乙固求之。狐邀乙去，入一洞中，取褐衣授之，曰：「此先兄所遺，著之當可去。」既服而歸，家人皆不之見；襲衣裳而出，始見之。大喜，與狐同詣孫氏家。見牆上貼巨符，畫蜿蜒如龍，狐懼曰：「和尚大惡，我不往矣！」遂去。乙逡巡近之，則真龍盤壁上，昂首欲飛，大懼亦出。蓋孫覓一異域僧，為之厭勝，授符先歸，僧猶未至也。

次日僧來，設壇作法。鄰人共觀之，乙亦雜處其中。忽變色急奔，狀如被捉；至門外踣地，化為狐，四體猶著人衣。將殺之，妻子叩請。僧命牽去，目給飲食，數月尋斃。

蔡志忠
漫畫鬼狐仙怪 4

作者：蔡志忠

編輯：呂靜芬
設計：簡廷昇
排版：藍天圖物宣字社
印務統籌：大製造股份有限公司

出版：大塊文化出版股份有限公司
105022 台北市南京東路四段 25 號 11 樓
www.locuspublishing.com
Tel: (02)8712-3898　Fax:(02)8712-3897
讀者服務專線：0800-006689
service@locuspublishing.com

台灣地區總經銷：大和書報圖書股份有限公司
248020 新北市新莊區五工五路 2 號
Tel: (02)8990-2588
Fax: (02)2290-1658

法律顧問：董安丹律師、顧慕堯律師

ISBN 978-626-7483-22-0　（全套：平裝）
初版一刷：2024 年 8 月
定價：2500 元（套書不分售）